1일 1쓰기 초등 바른 글씨

초등교재개발연구소 지음

넥서스에듀

디지털 시대, 글씨를 잘 써야 할까요?

이제는 아이들도 다양한 스마트 제품을 사용하면서 글자를 쓰는 일이 점차 줄어들고 있습니다. 이에 따라 글씨에 대한 중요성이 약화되고 있지만 여전히 글씨를 바르게 쓰는 것은 매우 중요합니다. 최근에는 서술형 문제가 늘어나면서 글씨가 정확하지 않으면 불이익을 받을 수도 있습니다. 글씨는 어린 나이 때부터 바로잡지 않으면 성인이 되어서 악필로 인해 고생할 수 있습니다. 어려서부터 너무 글씨를 잘 쓸 필요는 없지만, 연필을 올바르게 잡고, 또박또박, 반듯하게 쓰는 연습을 통해서 기본기를 다지는 것은 꼭 필요합니다.

글씨 잘 쓰는 아이가 공부도 잘한다!

글씨를 쓰는 것은 소근육 발달에 도움을 주고, 두뇌 개발에도 좋습니다. 글씨를 쓰는 것이 디지털 도구로 학습하는 것보다 효과가 훨씬 좋고 집중력도 높여준다는 연구 결과도 있습니다. 글씨를 손으로 하나하나 적는 것은 정확한 철자를 쓰고 어디서 띄어 써야 할지를 끊임없이 생각하며 집중하게 만들어서 아이의 사고력도 증진시킬 수 있습니다.

글씨를 잘 쓰려면 어떻게 해야 할까요?

❶ 바른 자세로 앉아 연필을 바르게 잡는다.

❷ 자음과 모음을 획순에 맞춰 쓴다.

❸ 네모 칸 안에 단어와 문장을 구도에 맞게 반듯하게 쓴다.

❹ 줄에 맞춰 반듯하게 쓴다.

글씨를 반듯하게 쓰는 연습은 하루 10분이면 충분합니다. 무엇보다 꾸준하게 하는 것이 중요합니다. 하루 한 장을 10분씩 연습하다 보면 아이의 글씨가 자연스럽게 교정되고, 맞춤법과 띄어쓰기 실력도 함께 늘 것입니다. 반듯한 글씨 쓰기 습관은 아이에게 자신감과 함께 꾸준한 공부 습관에 큰 도움이 됩니다.

 목차

 올바른 자세

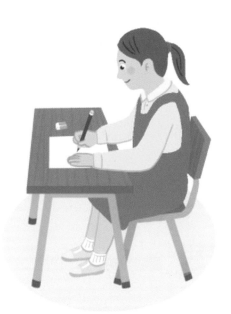

잘못된 자세에서 펜을 잡으면 손에 힘이 제대로 들어가지 않아 삐뚤삐뚤한 글씨가 나올 수밖에 없습니다. 글씨를 쓸 때 바른 자세를 유지하고 글을 쓰도록 연습하는 것이 좋습니다.

❶ 엉덩이를 의자 끝까지 밀어 넣고, 허리를 곧게 세우고 앉아 주세요.

❷ 종이를 가운데에 놓아 주세요. 종이를 기울여 놓고 쓰거나 삐딱한 자세로 글자를 쓰면 글자를 바르게 쓰기 어려워요.

❸ 어깨와 팔의 힘을 빼는 것도 중요해요. 어깨와 팔에 힘이 들어가서 올라가게 되면 글자를 바르게 쓰기 어려워요. 연필을 잡은 손에만 힘을 주고 어깨와 팔에는 힘을 빼 주세요.

연필 바르게 잡기

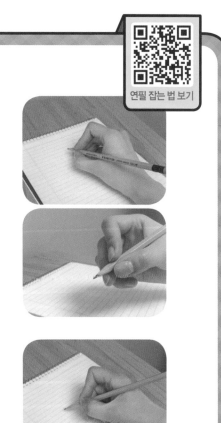

연필 잡는 법 보기

올바른 자세

❶ 연필을 편안하게 잡아 보세요.

❷ 연필이 사선으로 기울어지는데, 기울기는 65~70도 정도가 적당해요.

❸ 손바닥 옆을 바닥에 고정시키고 손끝의 힘이 종이에 제대로 실리도록 손가락을 움직여서 글씨를 써 보세요.

• 중지로 연필을 받치고, 엄지와 검지로 가볍게 잡아요. 밑에서 봤을 때 손가락 세 개가 삼각형(△) 모양이니와야 해요.

주의할 자세

엄지가 연필을 너무 많이 감싸거나 연필을 너무 앞쪽으로 잡으면 연필 대가 세워져서 움직이기 어려워져요. 연필을 너무 뒤쪽으로 잡아도 힘이 들어가지 않아 바른 글씨를 쓰기 어려워요. 너무 세게 힘을 줘서 글씨를 쓰게 되면 글자의 모양이 이상해질 수 있으니 손에 힘을 빼고 가볍게 잡으세요.

순서에 맞게 글씨 쓰기

ㄱ 순서에 맞게 자음 쓰기 연습

글자에는 쓰는 순서가 있어요. 글자를 바르게 쓰기 위해서는 정해진 순서를 지키는 것이 좋아요.
글자를 쓰는 순서에는 세 가지 원칙이 있어요.

❶ 위에서 아래로

❷ 왼쪽에서 오른쪽으로

❸ 가로에서 세로로

이 간단한 원칙을 지키면 글자 모양이 훨씬 예뻐질 거예요.

✏️ 기본 자음 14개를 순서에 맞게 따라 써 보세요.

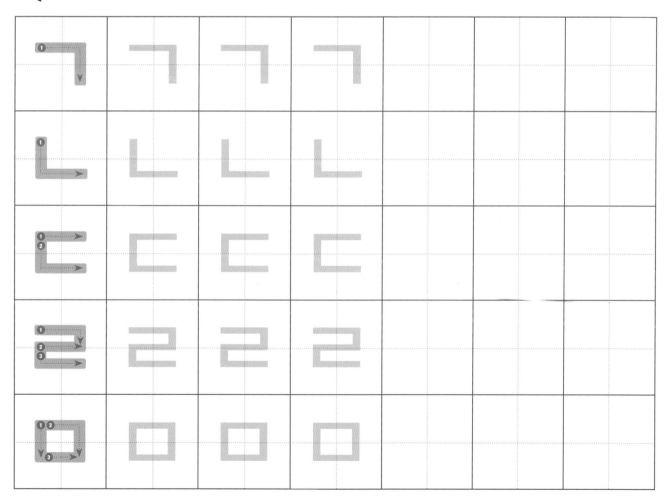

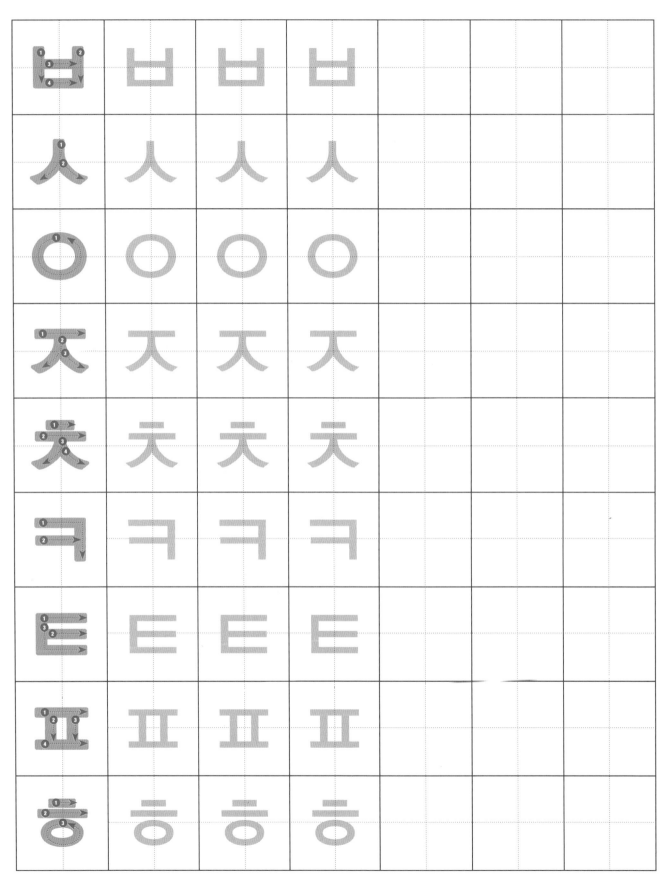

*ㅈ, ㅊ, ㅎ은 글씨체에 따라 획순과 쓰는 방향이 달라질 수 있어요.

 ## 순서에 맞게 모음 쓰기 연습

✏️ 모음 10개를 순서에 맞게 따라 써 보세요.

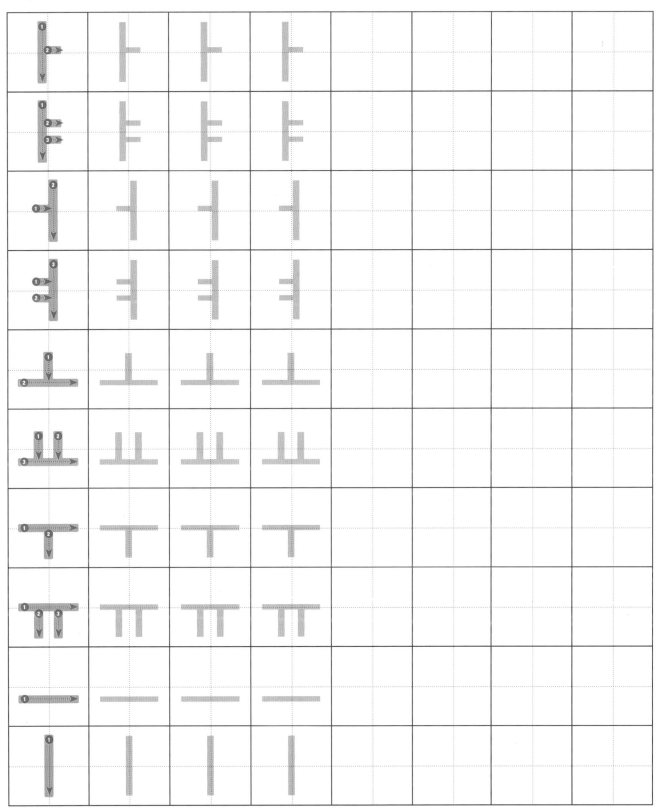

 이중 모음 11개를 순서에 맞게 따라 써 보세요.

ㅐ	ㅐ	ㅐ	ㅐ				
ㅒ	ㅒ	ㅒ	ㅒ				
ㅔ	ㅔ	ㅔ	ㅔ				
ㅖ	ㅖ	ㅖ	ㅖ				
ㅘ	ㅘ	ㅘ	ㅘ				
ㅙ	ㅙ	ㅙ	ㅙ				
ㅚ	ㅚ	ㅚ	ㅚ				
ㅝ	ㅝ	ㅝ	ㅝ				
ㅞ	ㅞ	ㅞ	ㅞ				
ㅟ	ㅟ	ㅟ	ㅟ				
ㅢ	ㅢ	ㅢ	ㅢ				

모양 글자 쓰기 연습

받침 없이 ㅏ, ㅑ, ㅓ, ㅕ, ㅣ처럼 세로로 긴 모음이 있는 글자를 ◁ 모양에 맞게 써 보세요. 세로 획을 그을 때에는 아래로 반듯하게 그어 주세요. 글자의 모양을 생각하며 예쁘게 써 보세요.

가	가	가	가			
냐	냐	냐	냐			
더	더	더	더			
려	려	려	려			
마	마	마	마			
배	배	배	배			
세	세	세	세			
애	애	애	애			
제	제	제	제			
최	최	최	최			

모양 글자 쓰기 연습

모음이 왼쪽에 세워져 있고 받침이 있는 글자는 □ 모양에 맞춰 쓰면 반듯하고 예뻐요. '각'처럼 자음이 위에 올 때와 받침에 올 때 모양이 다른 경우가 있으므로 주의가 필요해요. 천천히 따라 써 보세요.

각	각	각	각				
넓	넓	넓	넓				
됨	됨	됨	됨				
랑	랑	랑	랑				
몔	몔	몔	몔				
뱀	뱀	뱀	뱀				
솃	솃	솃	솃				
얕	얕	얕	얕				
꿩	꿩	꿩	꿩				
안	안	안	안				

 모양 글자 쓰기 연습

받침 없이 ㅗ, ㅛ, ㅡ 처럼 가로가 긴 모음이 있는 글자를 △ 모양에 맞춰 써 보세요. 모음의 가로 획을 그을 때에는 길이를 자음보다 길게 그어 주세요. 글자의 모양을 생각하며 예쁘게 써 보세요.

고	고	고	고				
뇨	뇨	뇨	뇨				
드	드	드	드				
로	로	로	로				
묘	묘	묘	묘				
보	보	보	보				
소	소	소	소				
요	요	요	요				
즈	즈	즈	즈				
초	초	초	초				

모양 글자 쓰기 연습

ㅜ, ㅠ 모음이 있는 글자와 가로가 긴 모음(ㅗ,ㅛ,ㅜ,ㅠ,ㅡ) 다음에 받침이 오는 경우의 글자는 ⬡꼴에 맞추어 쓰는 것이 좋아요.
모음의 가로 획을 그을 때에는 길이를 자음보다 길게 그어 주세요.

구	구	구	구				
뉴	뉴	뉴	뉴				
듀	듀	듀	듀				
류	류	류	류				
문	문	문	문				
용	용	용	용				
슬	슬	슬	슬				
봄	봄	봄	봄				
육	육	육	육				
총	총	총	총				

✏️ 글자 모양 익히기

가	가	가	가	가			
고	고	고	고	고			
구	구	구	구	구			
과	과	과	과	과			
각	각	각	각	각			
깍	깍	깍	깍	깍			
갉	갉	갉	갉	갉			
곰	곰	곰	곰	곰			

✏️ 두 단어 낱말 쓰기

국	가	국	가				
계	곡	계	곡				
감	기	감	기				
공	경	공	경				
글	귀	글	귀				
그	곳	그	곳				
깎	다	깎	다				
굶	다	굶	다				
꽃	잎	꽃	잎				
떡	국	떡	국				

✏️ 세 단어 낱말 쓰기

까	마	귀	까	마	귀		
괜	찮	다	괜	찮	다		
계	곡	물	계	곡	물		
꾀	꼬	리	꾀	꼬	리		
금	강	산	금	강	산		

재미있는 우리말 놀이

빈칸에 들어갈 낱말을 반듯하게 적어 퍼즐을 완성하세요.

		차								새
		곡		5→	구					
		차			쟁					많
1→	2↓ 물			이	6↓ 해	하	다			
	수									
	3→	빵		7→ 책		이				

가로→
1. 식량이 되는 쌀, 보리, 콩, 조, 기장, 수수, 밀, 옥수수 따위를 통틀어 이르는 말.
3. 딱딱하게 구운 마른 과자, 비상식량이자 보존식품이며 전투식량을 대표하는 음식.
5. 집안 살림에 쓰는 기구.
7. 책을 세워서 꽂아 두는 물건이나 장치.

세로↓
2. 물에 적신 수건.
4. 심하고 짓궂게 장난을 하는 아이.
6. 문제 따위를 해결하기 위한 방책.
8. 매우 까맣다.

낱말 풀이

ㄴ 쓰기

✏️ **글자 모양 익히기**

나	나	나	나	나			
노	노	노	노	노			
누	누	누	누	누			
놔	놔	놔	놔	놔			
난	난	난	난	난			
녘	녘	녘	녘	녘			
낡	낡	낡	낡	낡			
놈	놈	놈	놈	놈			

✏️ **두 단어 낱말 쓰기**

나	눔	나	눔				
노	루	노	루				
냇	가	냇	가				
낮	빛	낮	빛				
넓	이	넓	이				
늪	지	늪	지				
넣	다	넣	다				
낚	다	낚	다				
누	님	누	님				
논	다	논	다				

✏️ **세 단어 낱말 쓰기**

높	낮	이	높	낮	이		
노	닐	다	노	닐	다		
눅	눅	한	눅	눅	한		
낱	낱	이	낱	낱	이		
나	란	히	나	란	히		

재미있는 우리말 놀이

빈칸에 들어갈 낱말을 반듯하게 적어 퐁당퐁당 끝말 잇기를 완성하세요.

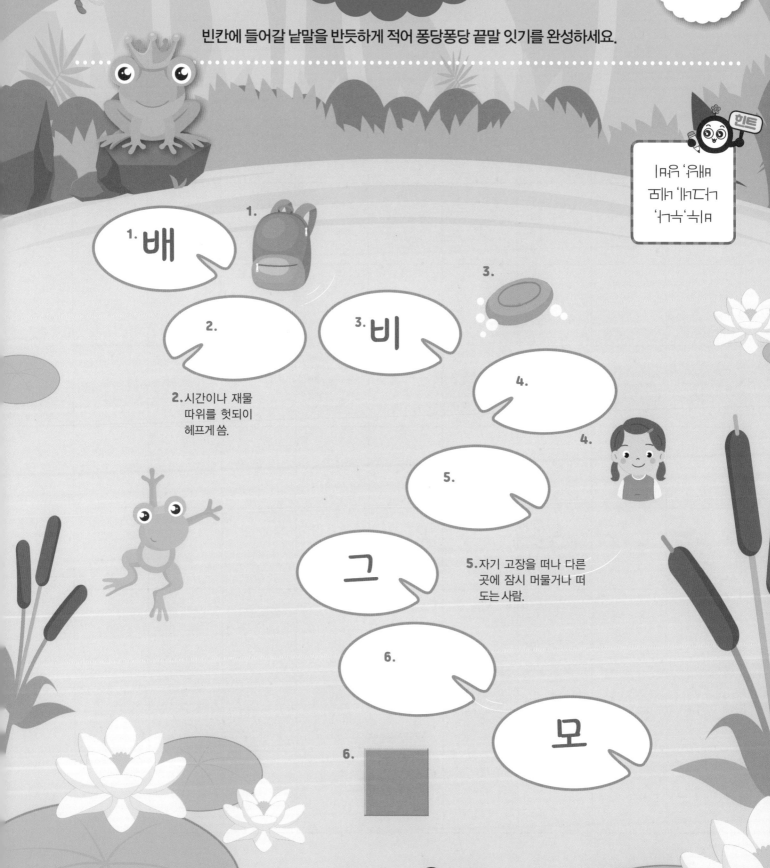

힌트

배낭, 낭비, 비누, 누나, 나그네, 네모

1. 배

2.

3. 비

4.

5.

그

6.

모

2. 시간이나 재물 따위를 헛되이 헤프게 씀.

5. 자기 고장을 떠나 다른 곳에 잠시 머물거나 떠 도는 사람.

6.

2일 차 | ㄴ 쓰기 004

✏️ 글자 모양 익히기

다	다	다	다	다			
도	도	도	도	도			
두	두	두	두	두			
뒤	뒤	뒤	뒤	뒤			
닫	닫	닫	닫	닫			
떨	떨	떨	떨	떨			
닭	닭	닭	닭	닭			
돔	돔	돔	돔	돔			

✏️ 두 단어 낱말 쓰기

뒷	산	뒷	산				
대	답	대	답				
도	둑	도	둑				
동	네	동	네				
딩	동	딩	동				
등	대	등	대				
땅	다	땅	다				
닳	다	닳	다				
땀	띠	땀	띠				
닫	힘	닫	힘				

✏️ 세 단어 낱말 쓰기

두	더	지	두	더	지			
디	딤	돌	디	딤	돌			
딱	딱	한	딱	딱	한			
따	뜻	한	따	뜻	한			
다	듬	다	다	듬	다			

다음 그림을 보고 빈칸에 들어갈 낱말을 반듯하게 쓰세요.

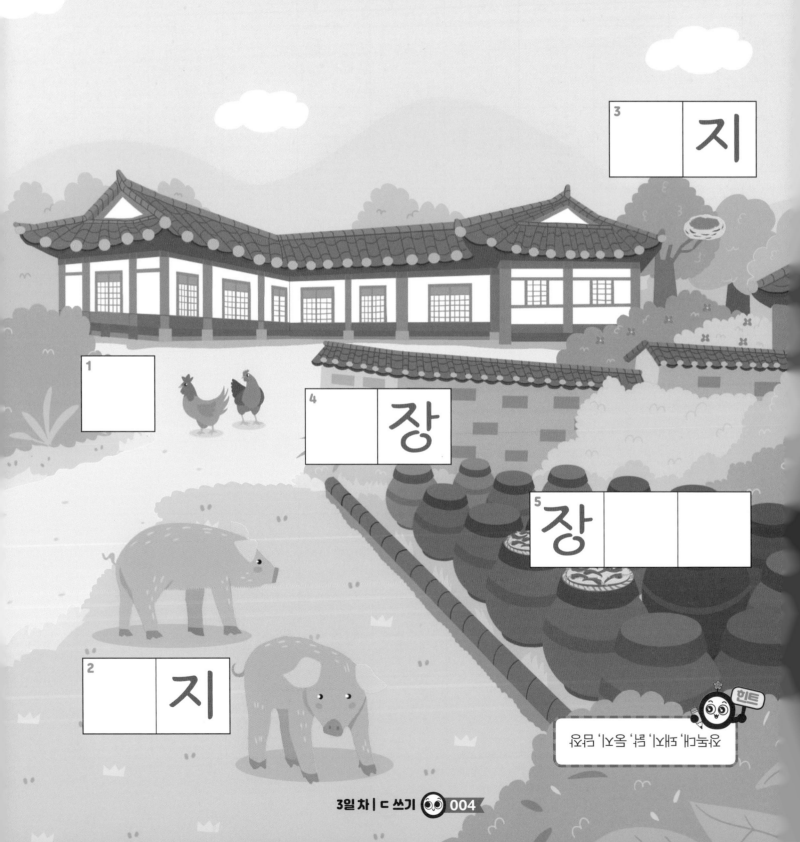

힌트

운동장에 '돼지', '닭', '옹기장' 그림

ㄹ 쓰기

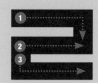

✏️ **글자 모양 익히기**

라	라	라	라	라			
로	로	로	로	로			
루	루	루	루	루			
뢰	뢰	뢰	뢰	뢰			
락	락	락	락	락			
랄	랄	랄	랄	랄			
력	력	력	력	력			
륨	륨	륨	륨	륨			

✏️ 두 단어 낱말 쓰기

라	면	라	면				
결	론	결	론				
렌	즈	렌	즈				
리	듬	리	듬				
그	림	그	림				
신	뢰	신	뢰				
사	랑	사	랑				
그	릇	그	릇				
훌	륭	훌	륭				
달	걀	달	걀				

 ## 세 단어 낱말 쓰기

오	로	라	오	로	라			
월	요	일	월	요	일			
자	랐	다	자	랐	다			
노	랫	말	노	랫	말			
놀	래	다	놀	래	다			

재미있는 우리말 놀이

책 뒤에 있는 칭찬 스티커를 붙여 주세요!

다음 반만 그려진 그림을 마저 그리고, 그림에 알맞은 단어를 완성하세요.

지 | 이

본

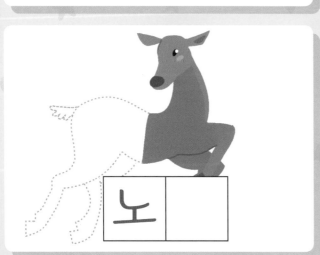

노

방 | 아

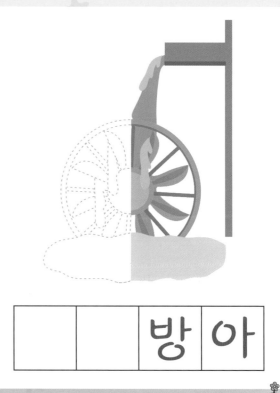

힌트

롤러코아, 지렁이, 두더지, 리본 말론

ㅁ 쓰기

✏️ 글자 모양 익히기

마	마	마	마	마			
모	모	모	모	모			
무	무	무	무	무			
뭐	뭐	뭐	뭐	뭐			
막	막	막	막	막			
면	면	면	면	면			
맑	맑	맑	맑	맑			
봄	봄	봄	봄	봄			

✏️ **두 단어 낱말 쓰기**

마 음	마 음					
가 뭄	가 뭄					
매 미	매 미					
메 모	메 모					
먹 물	먹 물					
모 임	모 임					
묻 다	묻 다					
맵 다	맵 다					
멀 미	멀 미					
침 묵	침 묵					

✏️ 세 단어 낱말 쓰기

매	머	드	매	머	드			
마	무	리	마	무	리			
목	마	름	목	마	름			
말	미	잘	말	미	잘			
수	많	은	수	많	은			

다음 그림을 보고, 시장에 있는 물건을 적으세요.

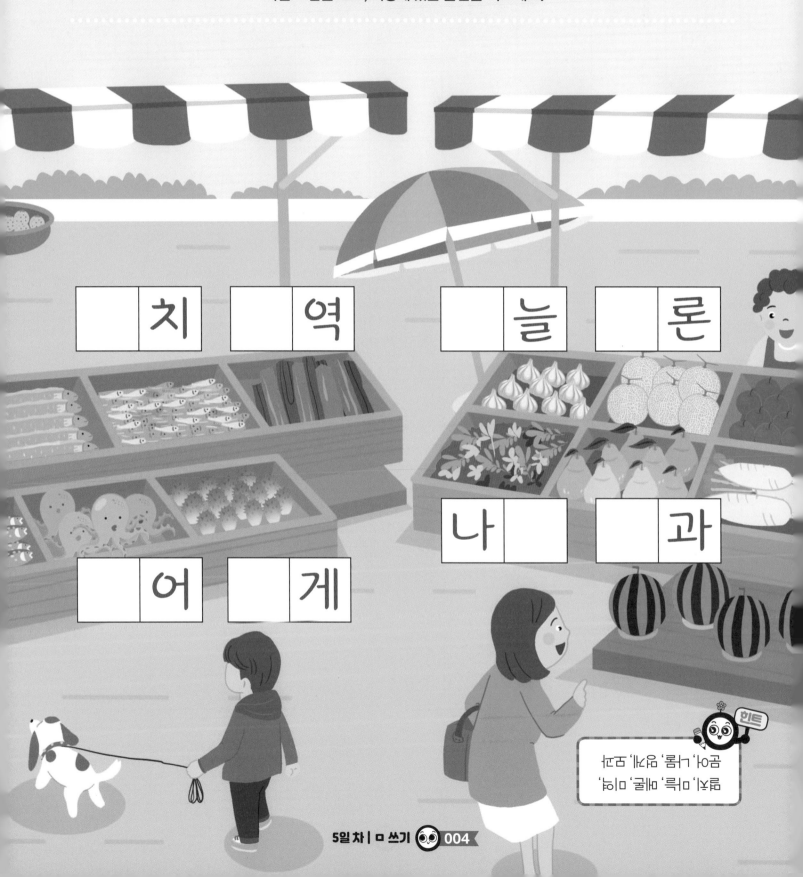

	치		역		늘		론
				나			과
	어		게				

힌트

문어, 갈치, 멜론, 마늘,
바지락, 고등어, 미나리

✏️ **글자 모양 익히기**

바	바	바	바	바			
보	보	보	보	보			
부	부	부	부	부			
봐	봐	봐	봐	봐			
밥	밥	밥	밥	밥			
뺨	뺨	뺨	뺨	뺨			
밝	밝	밝	밝	밝			
봅	봅	봅	봅	봅			

✏ 두 단어 낱말 쓰기

반	박	반	박				
보	배	보	배				
불	법	불	법				
봉	변	봉	변				
뿌	리	뿌	리				
뵙	다	뵙	다				
밖	에	밖	에				
빨	간	빨	간				
봤	다	봤	다				
방	법	방	법				

✏️ 세 단어 낱말 쓰기

발	바	닥	발	바	닥		
비	빔	밥	비	빔	밥		
봄	바	람	봄	바	람		
바	쁘	다	바	쁘	다		
빽	빽	한	빽	빽	한		

재미있는 우리말 놀이

바닷속 친구들의 이름을 찾아 바르게 쓰세요.

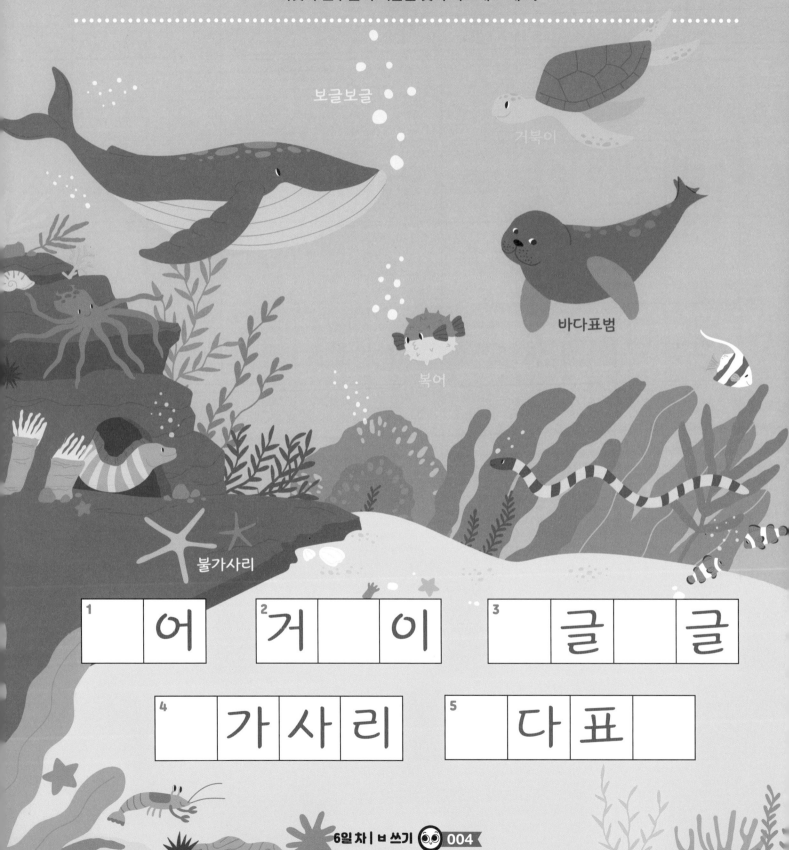

보글보글

거북이

바다표범

복어

불가사리

1 어 | 거 이 | 3 글 글

4 가 사 리 | 5 다 표

✏️ 글자 모양 익히기

사	사	사	사	사			
소	소	소	소	소			
수	수	수	수	수			
쇄	쇄	쇄	쇄	쇄			
삿	삿	삿	삿	삿			
쐈	쐈	쐈	쐈	쐈			
삶	삶	삶	삶	삶			
솜	솜	솜	솜				

🖊 두 단어 낱말 쓰기

사	슴	사	슴				
세	수	세	수				
선	서	선	서				
쑥	갓	쑥	갓				
씻	다	씻	다				
삶	다	삶	다				
스	승	스	승				
상	실	상	실				
쉬	다	쉬	다				
산	소	산	소				

✏️ 세 단어 낱말 쓰기

소	신	껏	소	신	껏		
선	생	님	선	생	님		
산	사	태	산	사	태		
씩	씩	한	씩	씩	한		
씀	씀	이	씀	씀	이		

재미있는 우리말 놀이

다음 낱말 퍼즐에서 단어를 찾아 문장을 완성하세요.

쏙	스	노	솜	봤	공	옛	쏙	났
옷	사	팠	앳	잔	상	준	맛	갰
씨	섯	그	젯	릿	젓	였	뫘	쓸
붓	니	슬	날	싼	섞	실	봤	갓
석	손	봇	새	었	덧	소	설	돗
놋	송	슬	펐	어	웠	섣	잇	없
샀	머	성	숨	시	풋	습	사	의

어		밤	에			책	을	읽
다	.	제	목	은	'		랑	방
님	과	어	머	니	'	다	.	아
저		와	어	머	니	의		랑
이			다	.				

✏️ 글자 모양 익히기

아	아	아	아	아			
오	오	오	오	오			
우	우	우	우	우			
와	와	와	와	와			
양	양	양	양	양			
영	영	영	영	영			
앎	앎	앎	앎	앎			
용	용	용	용	용			

✏️ 두 단어 낱말 쓰기

아	이	아	이				
우	유	우	유				
연	애	연	애				
음	악	음	악				
웅	장	웅	장				
여	왕	여	왕				
왼	손	왼	손				
영	어	영	어				
없	다	없	다				
육	아	육	아				

세 단어 낱말 쓰기

외 워 요 외 워 요						
웬 일 로 웬 일 로						
엉 덩 이 엉 덩 이						
웃 어 른 웃 어 른						
옹 알 이 옹 알 이						

재미있는
우리말 놀이

다음 그림에서 숨은 단어를 찾아 한 문장을 완성하세요.

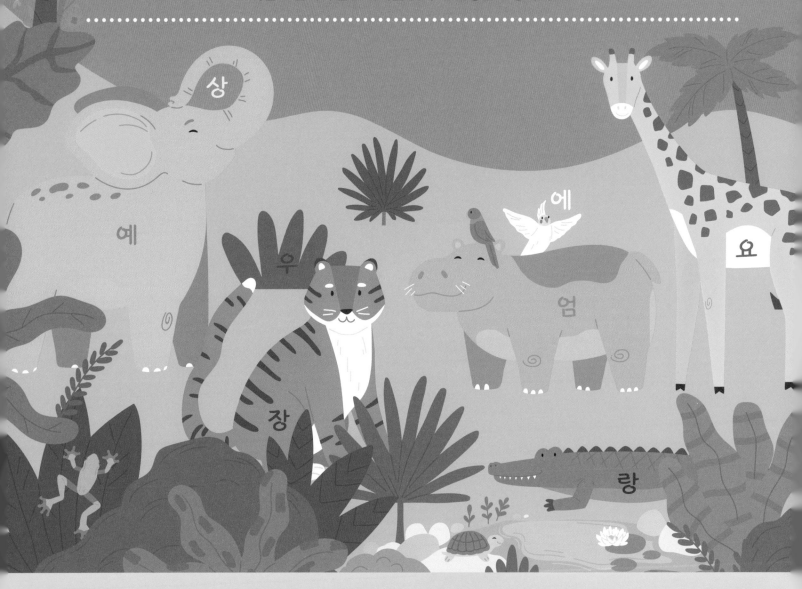

| 세 | | 서 | 가 | | 뿐 |
| 리 | | 마 | 사 | 해 | . |

✏️ 글자 모양 익히기

자	자	자	자	자			
조	조	조	조	조			
주	주	주	주	주			
좌	좌	좌	좌	좌			
잦	잦	잦	잦	잦			
찢	찢	찢	찢	찢			
젊	젊	젊	젊	젊			
종	종	종	종	종			

✏️ 두 단어 낱말 쓰기

자	연	자	연				
주	소	주	소				
존	재	존	재				
저	금	저	금				
좌	절	좌	절				
적	중	적	중				
종	류	종	류				
젖	소	젖	소				
짜	다	짜	다				
낮	잠	낮	잠				

✏️ 세 단어 낱말 쓰기

자	장	가	자	장	가		
자	전	거	자	전	거		
종	달	새	종	달	새		
젓	가	락	젓	가	락		
젖	히	다	젖	히	다		

재미있는 우리말 놀이

다음 그림에 알맞은 단어를 찾아 표에 동그라미 하고 쓰세요.

지	우	개	자	주	소	쏙	하
중	슈	팠	짝	꿍	상	놋	찌
철	섯	자	동	차	붓	토	개
붓	자	다	붓	싼	종	이	성
조	용	하	다	삽	덧	넓	쪽

	우	개

		이

	동	차

		개

	용	하	다

		꿍

 ㅊ 쓰기

✏️ 글자 모양 익히기

차	차	차	차	차			
초	초	초	초	초			
추	추	추	추	추			
최	최	최	최	최			
착	착	착	착	착			
철	철	철	철	철			
찮	찮	찮	찮	찮			
촛	촛	촛	촛	촛			

✏️ 두 단어 낱말 쓰기

차	츰	차	츰				
처	음	처	음				
최	초	최	초				
추	수	추	수				
좇	다	좇	다				
축	제	축	제				
참	외	참	외				
찾	다	찾	다				
충	성	충	성				
추	천	추	천				

✏️ 세 단어 낱말 쓰기

차	갑	다	차	갑	다		
초	시	계	초	시	계		
축	구	공	축	구	공		
착	하	다	착	하	다		
참	기	름	참	기	름		

재미있는 우리말 놀이

엄마가 적어준 심부름 목록대로 장바구니에 잘 담았는지 확인하고,
심부름 목록에서 지워진 글자를 다시 쓰세요.

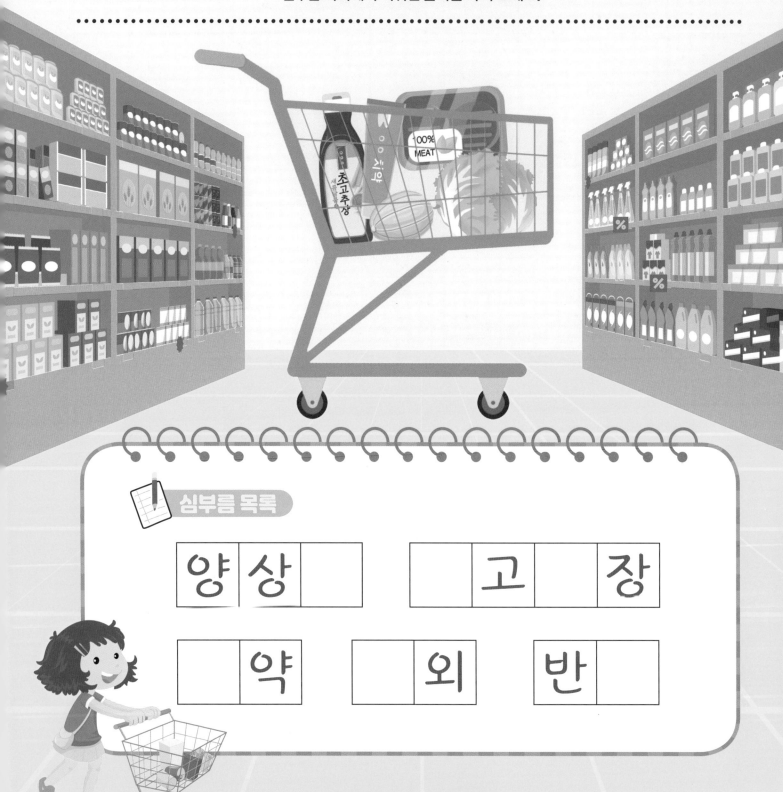

심부름 목록

양	상	

고	장

약	

외	반	

✏️ 글자 모양 익히기

카	카	카	카	카		
코	코	코	코	코		
쿠	쿠	쿠	쿠	쿠		
쾌	쾌	쾌	쾌	쾌		
칼	칼	칼	칼	칼		
컥	컥	컥	컥	컥		
콱	곽	곽	곽	곽		
쿵	쿵	쿵	쿵	쿵		

🖍 두 단어 낱말 쓰기

커	피	커	피				
킹	콩	킹	콩				
크	다	크	다				
코	피	코	피				
콘	도	콘	도				
컬	링	컬	링				
칼	집	칼	집				
콜	라	콜	라				
콤	마	콤	마				
부	엌	부	엌				

✏️ 세 단어 낱말 쓰기

코	끼	리	코	끼	리			
커	다	란	커	다	란			
칼	국	수	칼	국	수			
칸	막	이	칸	막	이			
컴	퓨	터	컴	퓨	터			

재미있는 우리말 놀이

교실에 숨겨진 글자를 찾아 알림장을 완성하세요.

_____의 알림장

❶ ☐ 리 스 마 스 ☐ 드 만들 준비물 챙겨오기

❷ ☐ , ☐ 레 파 스 , 종이

❸ 수요일에 ☐ 메 라 가져와서 짝꿍 사진 찍어주기

❹ 학교에 ☐ 보 드 타고 오지 말기

 ㅌ 쓰기

✏️ 글자 모양 익히기

타	타	타	타	타			
토	토	토	토	토			
투	투	투	투	투			
퉤	퉤	퉤	퉤	퉤			
탁	탁	탁	탁	탁			
털	털	털	털	털			
탑	탑	탑	탑	탑			
통	통	통	통	통			

 두 단어 낱말 쓰기

타	조	타	조				
토	끼	토	끼				
트	집	트	집				
투	수	투	수				
태	풍	태	풍				
탄	광	탄	광				
특	기	특	기				
밥	솥	밥	솥				
통	일	통	일				
퇴	근	퇴	근				

✏️ 세 단어 낱말 쓰기

타	이	어	타	이	어			
토	요	일	토	요	일			
특	별	히	특	별	히			
톡	톡	히	톡	톡	히			
붙	잡	다	붙	잡	다			

재미있는 우리말 놀이

냉장고 안에 있는 음식의 이름을 쓰세요.

힌트

도마토 '됴음산땐 '료음산탄 '림조치참 '육수

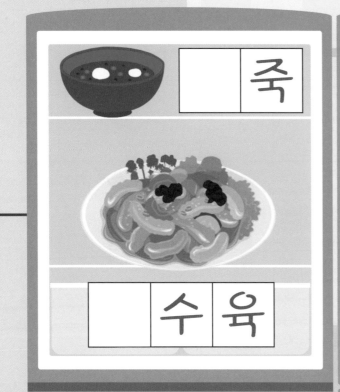

	죽

	수	육

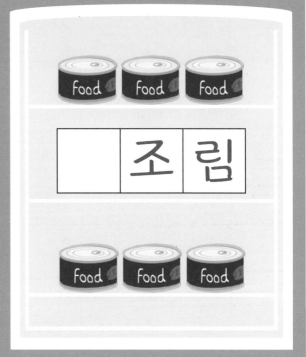

	조	림

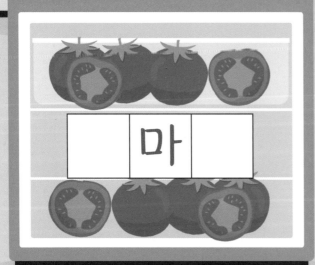

	마	

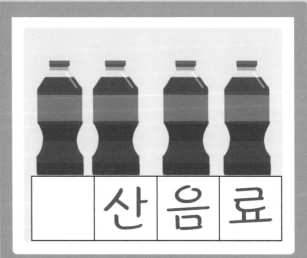

	산	음	료

 ㅍ 쓰기

✏️ 글자 모양 익히기

파	파	파	파	파		
포	포	포	포	포		
푸	푸	푸	푸	푸		
폐	폐	폐	폐	폐		
팍	팍	팍	팍	팍		
펄	펄	펄	펄	펄		
팝	팝	팝	팝	팝		
퐁	퐁	퐁	퐁	퐁		

 두 단어 낱말 쓰기

파	편	파	편				
표	정	표	정				
피	자	피	자				
포	장	포	장				
푸	다	푸	다				
풍	경	풍	경				
편	백	편	백				
팥	죽	팥	죽				
폭	포	폭	포				
덮	밥	덮	밥				

✏️ 세 단어 낱말 쓰기

피	아	노	피	아	노		
파	란	색	파	란	색		
포	대	기	포	대	기		
폭	풍	우	폭	풍	우		
판	결	문	판	결	문		

재미있는 우리말 놀이

'ㅍ'이 들어가는 단어를 따라 미로의 출구를 찾으세요.

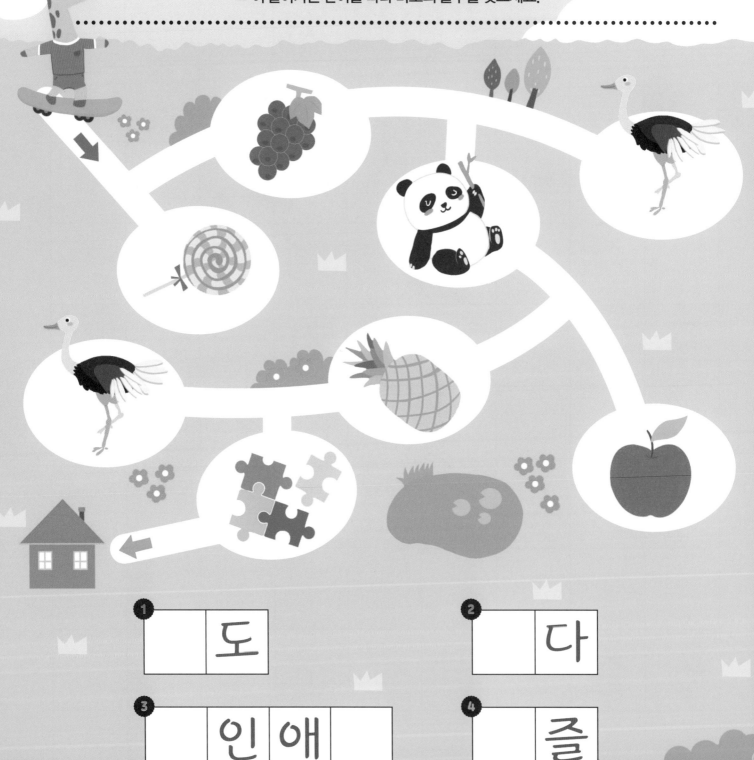

① 　도

② 　다

③ 　인애

④ 　즐

ㅎ 쓰기

✏️ **글자 모양 익히기**

하	하	하	하	하		
호	호	호	호	호		
후	후	후	후	후		
훼	훼	훼	훼	훼		
학	학	학	학	학		
형	형	형	형	형		
핥	핥	핥	핥	핥		
홍	홍	홍	홍	홍		

✏️ 두 단어 낱말 쓰기

하	마	하	마				
호	박	호	박				
후	회	후	회				
화	해	화	해				
효	도	효	도				
한	글	한	글				
향	수	향	수				
행	복	행	복				
황	금	황	금				
호	흡	호	흡				

✏️ 세 단어 낱말 쓰기

호	랑	이	호	랑	이			
하	얀	색	하	얀	색			
해	파	리	해	파	리			
형	광	등	형	광	등			
헹	구	다	헹	구	다			

재미있는
우리말 놀이

사다리를 타고 내려가서 그림에 맞는 단어를 쓰세요.

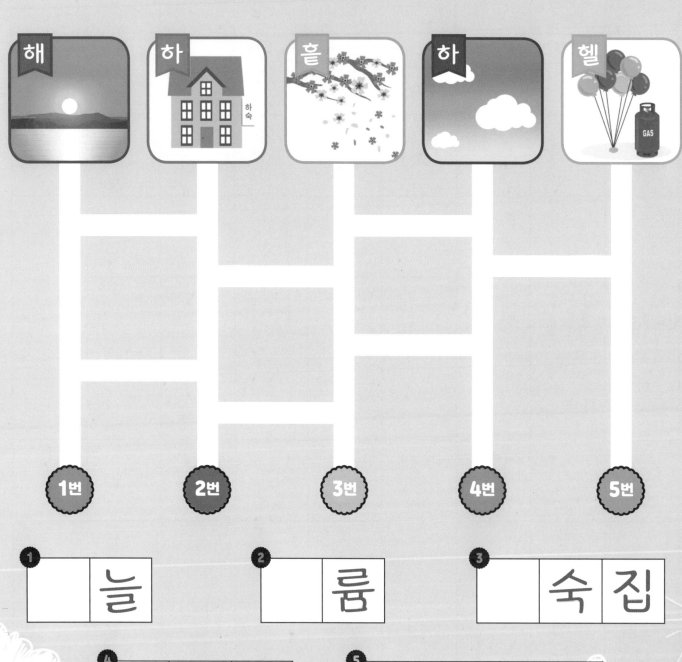

| 해 | 하 | 흩 | 하 | 헬 |

1번 2번 3번 4번 5번

① | | 늘 |

② | | 륨 |

③ | 숙 | 집 |

④ | 질 | 녘 |

⑤ | 날 | 리 | 다 |

문장 따라 쓰기 1 칸 (의성어&의태어)

 짧은 문장 따라 쓰기 1

빗물이 주룩주룩

빗	물	이		주	룩	주	룩
빗	물	이		주	룩	주	룩

머리가 지끈지끈

머	리	가		지	끈	지	끈
머	리	가		지	끈	지	끈

✏️ 짧은 문장 따라 쓰기 2

개구리가 개굴개굴

개	구	리	가		개	굴	개	굴
개	구	리	가		개	굴	개	굴

파도가 철썩철썩

파	도	가		철	썩	철	썩
파	도	가		철	썩	철	썩

구름이 둥실둥실

구	름	이		둥	실	둥	실
구	름	이		둥	실	둥	실

✏️ 긴 문장 따라 쓰기

아기 펭귄아, 무럭무럭 자라나렴!

아	기		펭	귄	아	,		무	럭	무
럭			자	라	나	렴	!			

하얀 비둘기가 훨훨 날아간다.

하	얀		비	둘	기	가		훨
훨		날	아	간	다	.		

재미있는 우리말 놀이

다음 문장을 바르게 따라 쓰고 문장과 일치하는 그림에 동그라미 하세요.

① 화가 난 고릴라가 가슴을 쿵쾅쿵쾅 친다.

화	가		난		고	릴	라	가		가
슴	을		쿵	쾅	쿵	쾅		친	다	.

② 나는 달그락달그락 설거지를 한다.

나	는		달	그	락	달	그	락		설
거	지	를		한	다	.				

③ 배꼽시계가 꼬르륵꼬르륵 울린다.

배	꼽	시	계	가		꼬	르	륵	꼬	르
륵		울	린	다	.					

문장 따라 쓰기 2 칸 (맞춤법)

 짧은 문장 따라 쓰기 1

떡볶이가 맵다.

떡	볶	이	가		맵	다	.
떡	볶	이	가		맵	다	.

베개를 베다.

베	개	를		베	다	.
베	개	를		베	다	.

✏️ 짧은 문장 따라 쓰기 2

고집을 꺾다.

고	집	을		꺾	다	.	
고	집	을		꺾	다	.	

책이 얄팍하다.

책	이		얄	팍	하	다	.
책	이		얄	팍	하	다	.

엎친 데 덮치다.

엎	친		데		덮	치	다	.
엎	친		데		덮	치	다	.

 긴 문장 따라 쓰기

며칠 동안 수민이를 보지 못했다.

며	칠		동	안		수	민	이
를		보	지		못	했	다	.

놀이터는 아이들이 놀기에 알맞은 장소다.

놀	이	터	는		아	이	들	이
놀	기	에		알	맞	은		장
소	다	.						

재미있는 우리말 놀이

책 뒤에 있는
칭찬 스티커를
붙여 주세요!

틀린 글자를 올바르게 써서 문장을 완성해 보세요.

1 집에 오면, 손을 깨끗히(X) 씻어야 한다.

집	에		오	면,		손	을		깨	끗
이		씻	어	야		한	다.			

2 어머니와 함께 오이소배기(X)를 담궜다(X).

어	머	니	와		함	께		오	이	소
박	이	를		담	갔	다.				

3 밤이 되자 웬지(X) 으시시한(X) 기분이 들었다.

밤	이		되	자		왠	지		으	스
스	한		기	분	이		들	었	다.	

문장 따라 쓰기 3 칸 (띄어쓰기)

 짧은 문장 따라 쓰기 1

가재는 게 편이다.

가	재	는		게		편	이	다	.
가	재	는		게		편	이	다	.

누워서 떡 먹기.

누	워	서		떡		먹	기	.
누	워	서		떡		먹	기	.

짧은 문장 따라 쓰기 2

우물 안 개구리.

우	물		안		개	구	리.	
우	물		안		개	구	리.	

아는 것이 힘이다.

아	는		것	이		힘	이	다 .
아	는		것	이		힘	이	다 .

백지장도 맞들면 낫다.

백	지	장	도		맞	들	면		낫	다.
백	지	장	도		맞	들	면		낫	다.

 긴 문장 따라 쓰기

서당개 삼 년이면 풍월을 읊는다.						

서	당	개		삼		년	이	면	
풍	월	을		읊	는	다	.		

벼는 익을수록 고개를 숙인다.						

벼	는		익	을	수	록		고	개
를		숙	인	다	.				

붙어 있는 글자를 바르게 띄어 쓰세요.

1 꿩먹고알먹는다.

꿩		먹	고		알		먹	는	다.

2 하늘이무너져도솟아날구멍이있다.

하	늘	이		무	너	져	도		솟	아
날		구	멍	이		있	다.			

3 아침에는세개,저녁에는네개를준다.

아	침	에	는		세		개,		저	녁
에	는		네		개	를		준	다.	

 짧은 문장 따라 쓰기 1

다음에 봬요.

다	음	에		봬	요	.	
다	음	에		봬	요	.	

쐐기를 박다.

쐐	기	를		박	다	.	
쐐	기	를		박	다	.	

 짧은 문장 따라 쓰기 2

알 듯 말 듯 하다.

알		듯		말	듯		하	다	.
알		듯		말	듯		하	다	.

하늘을 찌를 듯하다.

하	늘	을		찌	를		듯	하	다	.
하	늘	을		찌	를		듯	하	다	.

잘하는 걸 더 잘하면 돼.

잘	하	는		걸		더		잘	하	면		돼	.
잘	하	는		걸		더		잘	하	면		돼	.

 긴 문장 따라 쓰기

공연이 절찬리 상연되었다.

공	연	이		절	찬	리		상
연	되	었	다	.				

나는 공연에서 허수아비 역할을 맡았다.

나	는		공	연	에	서		허	수	아	비
역	할	을		맡	았	다	.				

틀린 글자는 바르게 고치고, 붙어 있는 글자는 바르게 띄어 쓰세요.

① 경비아저씨께서물건을맡아(X)주셨다.

경비		아	저	씨	께	서		물	건
을		맡	아		주	셨	다	.	

② 설겆이(X)는나에게누워서떡먹기다.

설	거	지	는		나	에	게		누	워
서		떡		먹	기	다	.			

③ 자장면을먹고감기가다낳았다(X).

자	장	면	을		먹	고		감	기	가
다		나	았	다	.					

 이번에는 칸에 적지 않고 글자를 줄에 맞춰 적어 봅시다. 줄을 벗어나지 않고 여백 안에서 칸 위에 쓰듯 잘 따라 쓰는 연습을 하다 보면, 어느새 줄이 없더라도 글씨를 똑바르게 잘 쓸 수 있을 거예요.

✏️ 짧은 문장 따라 쓰기 1

시냇물이 졸졸 흐른다.

시냇물이 졸졸 흐른다.

시냇물이 졸졸 흐른다.

라면을 후루룩 먹었다.

라면을 후루룩 먹었다.

라면을 후루룩 먹었다.

✏️ **짧은 문장 따라 쓰기 2**

음식을 꼭꼭 씹어 먹어라.

음식을 꼭꼭 씹어 먹어라.

음식을 꼭꼭 씹어 먹어라.

사진을 찰칵 찍었다.

사진을 찰칵 찍었다.

사진을 찰칵 찍었다.

껌을 질겅질겅 씹었다.

껌을 질겅질겅 씹었다.

껌을 질겅질겅 씹었다.

긴 문장 따라 쓰기

과일이 주렁주렁 열렸다.

과일이 주렁주렁 열렸다.

과일이 주렁주렁 열렸다.

거북이가 엉금엉금 기어간다.

거북이가 엉금엉금 기어간다.

거북이가 엉금엉금 기어간다.

강아지가 꾸벅꾸벅 졸고 있다.

강아지가 꾸벅꾸벅 졸고 있다.

강아지가 꾸벅꾸벅 졸고 있다.

재미있는 우리말 놀이

주어진 단어를 전부 사용하여 자신만의 재미있는 이야기를 만들어보세요.

(예시를 그대로 써도 되고, 자신만의 이야기를 만들어도 돼요.)

달그락달그락, 모락모락, 쿵쿵, 지글지글, 꼴깍,
뽀드득, 칙칙폭폭, 멍멍, 부릉부릉

예시

아침에 달그락달그락하는 소리에 잠이 깼다.

일어나니 엄마가 밥을 짓고 계셨다. 엄마가 해 주신

밥에는 김이 모락모락 났다. 쿵쿵거리며 밥 냄새를 맡았다.

지글지글 끓고 있는 찌개를 보자 침이 꼴깍 넘어갔다.

아침을 먹고, 뽀드득 소리가 나도록 깨끗이 세수를 했다.

칙칙폭폭 기차를 타고 삼촌의 농장에 놀러 갔다.

우리가 도착하자, 백구가 멍멍 짖었다.

삼촌이 부릉부릉 소리를 내는 경운기를 태워주셨다.

✏️ **짧은 문장 따라 쓰기 1**

얼굴이 햌쑥하다.

얼굴이 햌쑥하다.

얼굴이 햌쑥하다.

창문이 널따랗다.

창문이 널따랗다.

창문이 널따랗다.

 짧은 문장 따라 쓰기 2

오랫동안 그를 보지 못했다.
오랫동안 그를 보지 못했다.
오랫동안 그를 보지 못했다.

재희는 곰곰이 생각했다.
재희는 곰곰이 생각했다.
재희는 곰곰이 생각했다.

눈에 자꾸 눈곱이 낀다.
눈에 자꾸 눈곱이 낀다.
눈에 자꾸 눈곱이 낀다.

✏️ 긴 문장 따라 쓰기

그는 목숨 바쳐 나라를 구했어.

그는 목숨 바쳐 나라를 구했어.

그는 목숨 바쳐 나라를 구했어.

산 너머 남쪽에는 누가 살길래.

산 너머 남쪽에는 누가 살길래.

산 너머 남쪽에는 누가 살길래.

가든지 말든지 네 마음대로 해.

가든지 말든지 네 마음대로 해.

가든지 말든지 네 마음대로 해.

재미있는 우리말 놀이

장난감 가게에 왔어요. 맞춤법이 틀린 낱말이 붙어 있는 고장 난 장난감 2개를 찾아 동그라미 하고 고쳐 주세요.

1.

2.

문장 따라 쓰기 3 줄
(띄어쓰기)

✏️ **짧은 문장 따라 쓰기 1**

할머니께서 사탕을 주셨다.

할머니께서 사탕을 주셨다.

할머니께서 사탕을 주셨다.

형은 나보다 키가 더 크다.

형은 나보다 키가 더 크다.

형은 나보다 키가 더 크다.

 짧은 문장 따라 쓰기 2

언니에게 가방을 건네주었다.

언니에게 가방을 건네주었다.

언니에게 가방을 건네주었다.

나는 용돈을 오천 원 받았다.

나는 용돈을 오천 원 받았다.

나는 용돈을 오천 원 받았다.

너도 띄어쓰기를 잘할 수 있다.

너도 띄어쓰기를 잘할 수 있다.

너도 띄어쓰기를 잘할 수 있다.

긴 문장 따라 쓰기

내 동생은 이랬다저랬다 변덕이 심하다.

내 동생은 이랬다저랬다 변덕이 심하다.

내 동생은 이랬다저랬다 변덕이 심하다.

한국이 일본에 삼 대 일로 승리했다.

한국이 일본에 삼 대 일로 승리했다.

한국이 일본에 삼 대 일로 승리했다.

무슨 일이든 겸손하고 담대하게 하라.

무슨 일이든 겸손하고 담대하게 하라.

무슨 일이든 겸손하고 담대하게 하라.

밑줄 그은 부분의 띄어쓰기가 제대로 되어 있는 문장이 있는 부분만 색칠해서 그림을 완성하세요.
잘못된 부분은 알맞게 띄어쓰기 표시(V) 하세요.

<u>무슨일이든</u> 담대하게 하라.

<u>사탕을</u> 주셨다.

<u>천 원을</u> 받았다.

키가 <u>더 크다.</u>

<u>할수있다.</u>

<u>삼대일로</u> 승리했다.

✏️ **짧은 문장 따라 쓰기 1**

나는 연예인이 되고 싶어요.

나는 연예인이 되고 싶어요.

나는 연예인이 되고 싶어요.

차례대로 줄을 서세요.

차례대로 줄을 서세요.

차례대로 줄을 서세요.

 짧은 문장 따라 쓰기 2

나는 겁쟁이가 아니다.

나는 겁쟁이가 아니다.

나는 겁쟁이가 아니다.

바다에 가려고 수영복을 챙겼다.

바다에 가려고 수영복을 챙겼다.

바다에 가려고 수영복을 챙겼다.

내 동생은 개구쟁이이다.

내 동생은 개구쟁이이다.

내 동생은 개구쟁이이다.

 긴 문장 따라 쓰기

가방 안에는 책, 공책, 연필 등이 있어요.

가방 안에는 책, 공책, 연필 등이 있어요.

가방 안에는 책, 공책, 연필 등이 있어요.

작은 일에 개의치 말고 큰일을 준비해라.

작은 일에 개의치 말고 큰일을 준비해라.

작은 일에 개의치 말고 큰일을 준비해라.

빨갛게 잘 익은 토마토가 의사보다 낫다.

빨갛게 잘 익은 토마토가 의사보다 낫다.

빨갛게 잘 익은 토마토가 의사보다 낫다.

재미있는 우리말 놀이

다음 우주와 별이의 시험지를 채점하여 각각 몇 개 맞았는지 쓰세요. (둘 중 하나는 꼭 정답입니다.)

제 1회 받아쓰기

화성 초등학교 2학년 3반 이우주

1. 나는 겁쟁이가 아니다.
2. 차례대로 줄을 서세요.
3. 나는 연애인이 되고싶어요.
4. 내 동생은 개구장이이다.
5. 빨갛게 잘 익은 토마토가 의사보다 낫다.

제 1회 받아쓰기

화성 초등학교 2학년 3반 강별

1. 나는 겁장이가 아니다.
2. 차레대로 줄을 서세요.
3. 나는 연예인이 되고 싶어요.
4. 내 동생은 개구쟁이이다.
5. 빨갛게 잘익은 토마토가 의사보다 낳다.

이우주는 _____ 개, 강별은 _____ 개를 맞았다.

우리나라 속담 따라 쓰기

가는 말이 고와야 오는 말이 곱다.
자신이 먼저 남에게 잘 대해 주어야 남도 자신에게 잘 대해 준다는 뜻이에요.

가	는		말	이		고	와	야	
오	는		말	이		곱	다	.	

가는 말이 고와야 오는 말이 곱다.

사공이 많으면 배가 산으로 간다.
지시하고 간섭하는 사람이 많으면 일이 뜻밖의 방향으로 진행되는 수가 있다는 뜻이에요.

사	공	이		많	으	면		배
가		산	으	로		간	다	.

사공이 많으면 배가 산으로 간다.

천릿길도 한 걸음부터.
아무리 큰일이라도 그 첫 시작은 작은 일로부터 비롯된다는 뜻이에요.

천	릿	길	도		한		걸	음
부	터	.						

 천릿길도 한 걸음부터.

세 살 버릇 여든까지 간다.
어려서부터 좋은 버릇을 들여야 한다는 뜻이에요.

세		살		버	릇		여	든
까	지		간	다	.			

 세 살 버릇 여든까지 간다.

구슬이 서 말이라도 꿰어야 보배.
훌륭하고 좋은 것이라도 쓸모 있게 만들어 놓아야 가치가 있다는 뜻이에요.

구	슬	이		서		말	이	라
도		꿰	어	야		보	배	.

 구슬이 서 말이라도 꿰어야 보배.

콩 심은 데 콩 나고 팥 심은 데 팥 난다.
모든 일은 원인에 따라 결과가 생긴다는 뜻이에요.

콩		심	은		데		콩		나	고	
팥		심	은		데		팥		난	다	.

 콩 심은 데 콩 나고 팥 심은 데 팥 난다.

다음 그림에 알맞은 속담을 반듯하게 따라 쓰세요.

사	공	이		많	으	면		배
가		산	으	로		간	다	.

 사공이 많으면 배가 산으로 간다.

서양 속담 따라 쓰기

벽에도 귀가 있다.
비밀이란 지키기 어려운 것이기에 말을 함부로 해서는 안 된다는 뜻이에요.

벽	에	도		귀	가		있	다	.

✏️ 벽에도 귀가 있다.

표지만 보고 그 책을 판단하지 마라.
외모만 보고 사람을 평가하지 말라는 뜻이에요.

표	지	만		보	고		그		책
을		판	단	하	지		마	라	.

✏️ 표지만 보고 그 책을 판단하지 마라.

고통 없이는 얻는 것도 없다.
노력 없이는 아무것도 이룰 수 없다는 뜻이에요.

고	통		없	이	는		얻	는
것	도		없	다.				

 고통 없이는 얻는 것도 없다.

필요는 발명의 어머니.
필요를 느낄 때, 무엇인가를 발명하게 된다는 뜻이에요.

필	요	는		발	명	의		어
머	니.							

 필요는 발명의 어머니.

펜은 칼보다 강하다.
무력보다 정신이 더 영향력이 크다는 뜻이에요.

펜	은		칼	보	다		강	하	다	.

 펜은 칼보다 강하다.

늦는 것이 안 하는 것보다 낫다.
늦더라도 시도하는 것이 중요하다는 뜻이에요.

늦	는		것	이		안		하	
는			것	보	다		낫	다	.

 늦는 것이 안 하는 것보다 낫다.

재미있는 우리말 놀이

다음 그림에 알맞은 속담을 반듯하게 따라 쓰세요.

겉	표	지	만		보	고		그		책
을		판	단	하	지		마	라	.	

✏️ 겉표지만 보고 그 책을 판단하지 마라.

 ## 동요 따라 쓰기 1

여름 냇가

시냇물은 졸졸졸졸
고기들은 왔다 갔다
버들가지 한들한들
꾀꼬리는 꾀꼴꾀꼴

꼬부랑 할머니

꼬부랑 할머니가 꼬부랑 고갯길을
꼬부랑 꼬부랑 넘어가고 있네
꼬부랑 꼬부랑 꼬부랑 꼬부랑
고개는 열두 고개 고개를 고개를 넘어간다

동요 따라 쓰기 2

올챙이와 개구리

개울가에 올챙이 한 마리 꼬물꼬물 헤엄치다
뒷다리가 쑥 앞다리가 쑥 팔딱팔딱 개구리 됐네
꼬물꼬물 꼬물꼬물 꼬물꼬물 올챙이가
뒷다리가 쑥 앞다리가 쑥 팔딱팔딱 개구리 됐네

솜사탕

나뭇가지에 실처럼 날아든 솜사탕
하얀 눈처럼 희고도 깨끗한 솜사탕
엄마 손 잡고 나들이 갈 때 먹어본 솜사탕
훅훅 불면은 구멍이 뚫리는 커다란 솜사탕

동요 따라 쓰기 3

> **애국가**
>
> 동해물과 백두산이 마르고 닳도록
> 하느님이 보우하사 우리나라 만세
> 무궁화 삼천리 화려 강산
> 대한 사람 대한으로 길이 보전하세

> **아리랑**
>
> 아리랑 아리랑 아라리요
> 아리랑 고개로 넘어간다.
> 나를 버리고 가시는 임은
> 십 리도 못 가서 발병 난다.

재미있는 우리말 놀이

〈한국을 빛낸 100인의 위인들〉에서 쓰고 싶은 절을 골라 쓰세요.

1. 아름다운 이 땅에 금수강산에
 단군 할아버지가 터 잡으시고
 홍익인간 뜻으로 나라 세우니
 대대손손 훌륭한 인물도 많아
 고구려 세운 동명왕 백제 온조왕
 알에서 나온 혁거세
 만주 벌판 달려라 광개토대왕
 신라 장군 이사부
 백결선생 떡 방아 삼천 궁녀 의자왕
 황산벌의 계백 맞서 싸운 관창
 역사는 흐른다.

2. 말 목 자른 김유신 통일 문무왕
 원효대사 해골물 혜초 천축국
 바다의 왕자 장보고 발해 대조영
 귀주 대첩 강감찬 서희 거란족
 무단 정치 정중부 화포 최무선
 죽림칠현 김부식
 지눌국사 조계종 의천 천태종
 대마도 정벌 이종무
 일편단심 정몽주 목화씨는 문익점
 해동공자 최충 삼국유사 일연
 역사는 흐른다.

3. 황금을 보기를 돌같이 하라
 최영 장군의 말씀 받들자
 황희 정승 맹사성 과학 장영실
 신숙주와 한명회 역사는 안다
 십만 양병 이율곡 주리 이퇴계 신사임당 오죽헌
 잘 싸운다 곽재우
 조헌 김시민 나라 구한 이순신
 태정태세문단세 사육신과 생육신
 몸 바쳐서 논개 행주치마 권율
 역사는 흐른다.

4. 번쩍번쩍 홍길동 의적 임꺽정 대쪽 같은 삼학사 어사 박문수
 삼년 공부 한석봉 단원 풍속도 방랑 시인 김삿갓 지도 김정호
 영조대왕 신문고 정조 규장각 목민심서 정약용
 녹두장군 전봉준 순교 김대건 서화가무 황진이
 못 살겠다 홍경래 삼일천하 김옥균
 안중근은 애국 이완용은 매국 역사는 흐른다.

5. 별 헤는 밤 윤동주 종두 지석영 삼십삼인 손병희
 만세만세 유관순 도산 안창호 어린이날 방정환
 이수일과 심순애 장군의 아들 김두한
 날자꾸나 이상 황소 그림 이중섭
 역사는 흐른다.

동시 따라 쓰기

✏️ 동시 따라 쓰기 1

강아지

김종삼

쪼르르르 달려갔다가
아장아장 돌아오고

쫄랑쫄랑 따라왔다가
타달타달 돌아가고.

호주머니

윤동주

넣을 것 없어 걱정이던
호주머니는,
겨울만 되면
주먹 두 개 갑북갑북.

✏️ 동시 따라 쓰기 2

엄마야 누나야

김소월

엄마야 누나야 강변 살자.
뜰에는 반짝이는 금모래 빛.
뒷문 밖에는 갈잎의 노래,
엄마야 누나야 강변 살자.

형제별

방정환

날 저무는 하늘에 별이 삼형제
반짝반짝 정답게 지내이더니
웬일인지 별 하나 보이지 않고
남은 별이 둘이서 눈물 흘리네

✏️ 동시 따라 쓰기 3

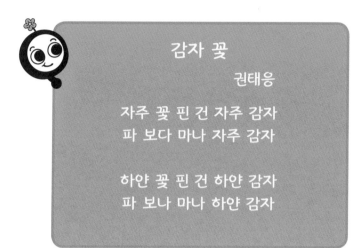

감자 꽃

권태응

자주 꽃 핀 건 자주 감자
파 보다 마나 자주 감자

하얀 꽃 핀 건 하얀 감자
파 보나 마나 하얀 감자

별똥

정지용

별똥 떨어진 곳,
마음에 두었다.
다음 날 가보려,
벼르다 벼르다
인젠 다 자랐소.

재미있는 우리말 놀이

아래 주제 중 하나를 선택하여 나만의 시를 지어 보세요. 어렵다면 좋아하는 동시를 따라 써 보는 것도 좋아요.

가족 친구 봄 여름 가을 겨울 학교 선생님 애완동물

명작 따라 쓰기

 명작 따라 쓰기 1

> 어제 이야기는 아무 의미가 없어요.
> 왜냐하면 지금의 난 어제의 내가 아니거든요.
>
> 〈이상한 나라의 앨리스〉

> 오직 마음으로 보아야만 제대로 볼 수 있어.
> 중요한 것은 눈에 보이지 않거든.
>
> 〈어린 왕자〉

명작 따라 쓰기 2

세상은 생각대로 되지 않아요.
하지만 생각대로 되지 않는다는 건 정말 멋진 것 같아요.
생각지도 못했던 일이 일어난다는 거니까요!

〈빨간 머리 앤〉

불평하는 일은 라디오를 켜는 것과 같다.
나는 라디오를 켤 수도 있고, 켜지 않을 수도 있다.
나는 늘 켜지 않는 쪽을 선택했다.

〈안네의 일기〉

명작 따라 쓰기 3

나에게 따뜻한 심장을 준 사람을 그리워하지 않으면 난 정말로 은혜를 모르는 거잖아. 조금 울고 싶은데, 내가 녹슬지 않도록 네가 내 눈물을 닦아줘.

〈오즈의 마법사〉

네 장미가 너에게 그토록 중요한 것은 네가 장미에게 들인 시간 때문이야. 하지만 너는 이것을 잊으면 안 돼. 너는 네가 길들인 것에 대해 언제까지나 책임이 있는 거야. 너는 장미에 대한 책임이 있어.

〈어린 왕자〉

재미있는 우리말 놀이

책 뒤에 있는 칭찬 스티커를 붙여 주세요!

자신이 가장 감명 깊게 읽은 책의 가장 좋아하는 구절을 적어 보세요.

_____ (이)의 인생 책 구절

숫자, 주소,
메모, 일기 쓰기

✏️ **숫자 쓰기**

 ## 주소 쓰기(봉투)

다음 편지 봉투에 쓰인 주소를 보고 아래의 편지 봉투에 주소를 바른 글씨로 따라 쓰세요.

보내는 사람 **최윤서**
서울시 양천구 목동동로 430
참좋은아파트 101동 307호

| 0 | 7 | 9 | 8 | 6 |

받는 사람 **한준서**
경기도 파주시 지목로 4
달빛아파트 808동 507호

| 1 | 0 | 5 | 2 | 0 |

보내는 사람

받는 사람

 ## 메모 쓰기

다음 메모를 보고 옆의 메모에 바른 글씨로 따라 쓰세요.

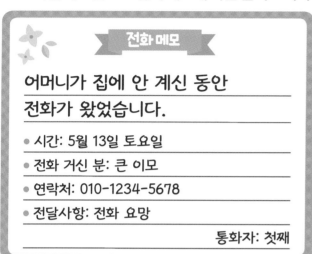

전화 메모

어머니가 집에 안 계신 동안
전화가 왔었습니다.

- 시간: 5월 13일 토요일
- 전화 거신 분: 큰 이모
- 연락처: 010-1234-5678
- 전달사항: 전화 요망

통화자: 첫째

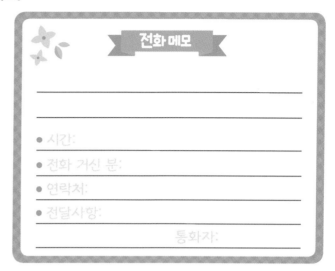

전화 메모

- 시간:
- 전화 거신 분:
- 연락처:
- 전달사항:

통화자:

체험 학습

- 일시: 6월 3일 오전 10시
- 장소: 광화문
- 회비: 10,000원
- 선생님 연락처: 010-3456-7891

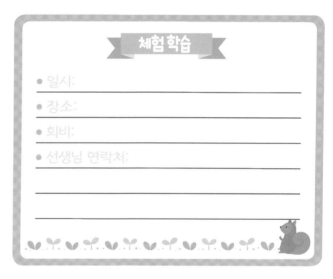

체험 학습

- 일시:
- 장소:
- 회비:
- 선생님 연락처:

약속

- 일시: 9월 23일 토요일
- 장소: 어린이 월드
- 입장료: 30,000원
- 친구 연락처:
 윤진: 010-9876-4321
 민율: 010-2345-6789

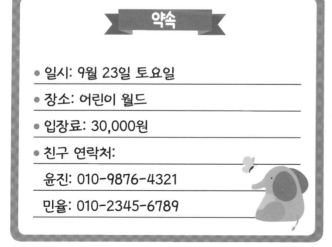

약속

- 일시:
- 장소:
- 입장료:
- 친구 연락처:

✏️ 일기 쓰기

오늘은 서우와 함께 놀이터에 갔다. 그네도 타고 미끄럼틀도 탔다.

재미있게 노는데 형이 집에 들어오라고 했다. 너무 아쉬웠다.

내일도 서우와 놀았으면 좋겠다.

위의 일기를 바른 글씨로 따라 쓰세요.

월	일	요일					

일어난 시간 시 분 잠자는 시간 시 분

카드, 편지 쓰기

 카드 쓰기

다음 카드를 보고 아래의 카드에 바른 글씨로 따라 쓰세요.

생일을
축하합니다!

항상 행복하고
좋은 일만 가득하기를
사랑해

너의 가장 친한 친구가

카드 쓰기

다음 카드를 보고 아래의 카드에 바른 글씨로 따라 쓰세요.

메리
크리스마스!

메리 크리스마스!
행복한 성탄절 보내고,
새해 복도 많이 받으세요.

J드림.

편지 쓰기

어버이 은혜 고맙습니다!

사랑하는 부모님께

낳아주시고 키워 주셔서 감사합니다.

앞으로는 반찬 투정하지 않고

잘 먹어서 아빠만큼 클게요.

동생하고도 잘 지내겠습니다.

엄마 아빠가 하늘만큼 땅만큼 좋아요.

5월 8일 선우 올림

편지 쓰기

앞의 편지를 보고 바른 글씨로 따라 쓰세요.

알림장, 계획표, 독서 노트 쓰기

 알림장 쓰기

다음 알림장을 보고 아래의 알림장에 바른 글씨로 따라 쓰세요.

오늘 나의 기분은? ○행복해 ☺ ○그냥그래 😖 ○화났어 😠 ○힘들어 ><

| 년 | 월 | 일 | 요일 | 선생님 확인 | | 부모님 확인 |

1. 수학 36~38쪽 수요일까지 풀기.
2. 영어 25쪽 목요일까지 풀기.
3. 내일 줄넘기 가져오기.

오늘 나의 기분은? ○행복해 ☺ ○그냥그래 😖 ○화났어 😠 ○힘들어 ><

| 년 | 월 | 일 | 요일 | 선생님 확인 | | 부모님 확인 |

계획표 쓰기(월간)

다음 월간 계획표를 보고 아래의 월간 계획표에 바른 글씨로 따라 쓰세요.

월간 계획

일	월	화	수	목	금	토
	1	2 영어 말하기 수행평가	3	4 독서 노트 제출	5	6
7 할머니 생신♥	8	9	10 ★개교 기념일★	11	12	13
14	15 조별 모임	16	17	18 조별 발표	19	20
21	22	23 수인이랑 떡볶이 먹기	24	25	26	27 가족 소풍
28	29 리코더 시험	30	31			

월간 계획

일	월	화	수	목	금	토

✏️ 계획표 쓰기(주간)

다음 주간 계획표를 보고 아래의 주간 계획표에 바른 글씨로 따라 쓰세요.

주간 계획								
7월	세부 계획	17	18	19	20	21	22	23
건강	스트레칭 30분	∨	∨	∨	∨	∨	∨	
	수영		∨		∨		∨	∨
영어	초등필수 영단어 암기	∨		∨		∨		
	초등필수 영문법+쓰기	∨		∨	∨		∨	
국어	초등 글쓰기 좋은 질문	∨		∨		∨		∨
	초등 바른 글씨	∨	∨	∨	∨	∨		

주간 계획								

 # 독서 노트 쓰기

다음 독서 노트를 보고 아래의 독서 노트에 바른 글씨로 따라 쓰세요.

책 제목	장 발장		저자	빅토르 위고
읽은 날	년 월 일		글쓴 날	년 월 일
간단 줄거리	장 발장은 굶주림에 지쳐있는 조카들을 위해 빵 한 덩어리를 훔친다. 그것이 19년 동안의 감옥살이로 이어지자, 장 발장은 세상에 분노와 적개심을 갖게 된다. 그러나 미리엘 신부의 용서와 도움으로 세상을 향해 마음을 열고 새로운 삶을 살게 된다.			

책 속에 한 줄	내 생각
성공은 진실한 가치와 혼동되기 쉬우므로 사람들은 그 표면의 유사성에 어리둥절해 한다.	마리엘 신부의 용서가 장 발장의 인생을 바꾸는 것을 보고 용서와 사랑의 소중함을 알게 되었다.

책 제목			저자	
읽은 날			글쓴 날	
간단 줄거리				

책 속에 한 줄	내 생각

1일 1쓰기 초등 바른 글씨

재미있는 우리말 놀이

정답(부모님 지도용)

넥서스에듀

1일차

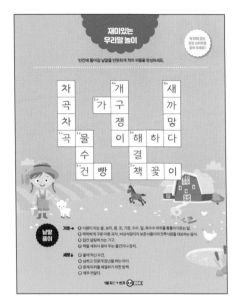

2일차

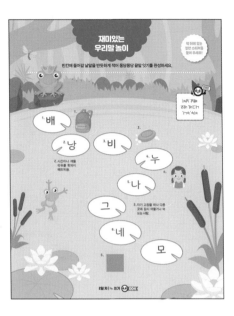

3일차

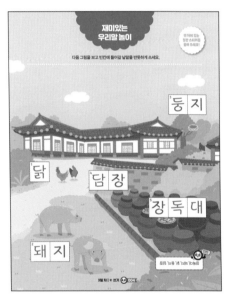

4일차

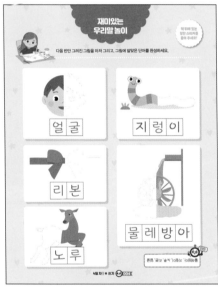

5일차

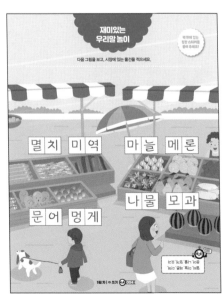

6일차

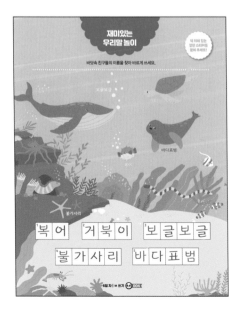

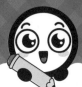

7일차

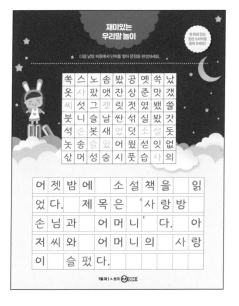

재미있는 우리말 놀이

다음 낱말 퍼즐에서 단어를 찾아 한 문장을 완성하세요.

쏙	스	노	솜	봤	공	옛	쏙	났
옷	사	팠	앳	잔	상	준	맛	갰
씨	섯	그	젯	릿	젓	였	뱄	쓸
붓	니	슬	날	싼	섞	실	봤	갓
석	손	봇	새	었	덧	소	설	돗
놋	송	슬	떴	어	웠	섿	잇	없
샀	머	성	숨	시	풋	습	사	의

어	젯	밤	에		소	설	책	을		읽	
었	다	.		제	목	은		'	사	랑	방
손	님	과		어	머	니	'	다	.		아
저	씨	와		어	머	니	의		사	랑	
이		슬	펐	다	.						

7일차 ㅅ쓰기 004

8일차

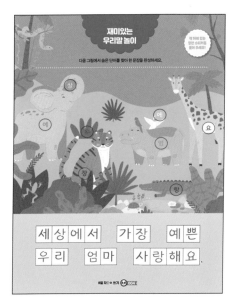

재미있는 우리말 놀이

다음 그림에서 숨은 단어를 찾아 한 문장을 완성하세요.

세	상	에	서		가	장		예	쁜	
우	리		엄	마		사	랑	해	요	.

8일차 ㅇ쓰기 004

9일차

재미있는 우리말 놀이

다음 그림에 알맞은 단어를 찾아 표에 동그라미 하고 쓰세요.

지	우	개	자	주	소	쏙	하
중	슈	팠	짝	꿍	상	놋	찌
철	섯	자	동	차	붓	토	개
붓	자	다	붓	싼	종	이	성
조	용	하	다	삽	덧	낢	쪽

지우개　　종이

자동차　　찌개

조용하다　　짝꿍

9일차 ㅈ쓰기 004

10일차

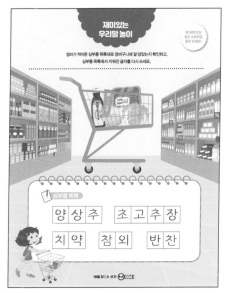

재미있는 우리말 놀이

엄마가 적어준 심부름 목록대로 장바구니에 잘 담았는지 확인하고,
심부름 목록에서 지워진 글자를 다시 쓰세요.

심부름 목록

양상추　초고추장

치약　참외　반찬

10일차 ㅊ쓰기 004

11일차

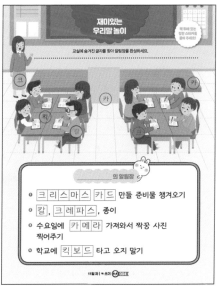

재미있는 우리말 놀이

교실에 숨겨진 글자를 찾아 알림장을 완성하세요.

의 알림장

- 크리스마스 카드 만들 준비물 챙겨오기
- 칼, 크레파스, 종이
- 수요일에 카메라 가져와서 짝꿍 사진 찍어주기
- 학교에 킥보드 타고 오지 말기

11일차 ㅋ쓰기 004

12일차

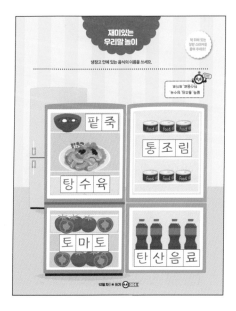

재미있는 우리말 놀이

냉장고 안에 있는 음식의 이름을 쓰세요.

팥죽

통조림

탕수육

토마토

탄산음료

12일차 ㅌ쓰기 004

13일차
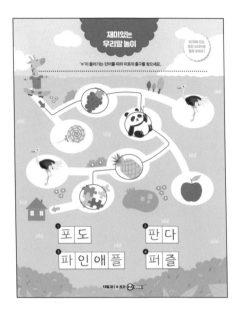

14일차
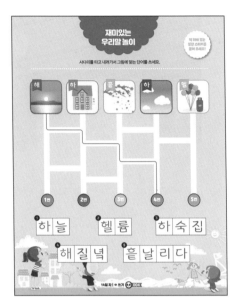

15일차
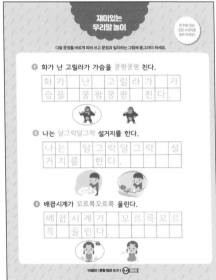

20일차
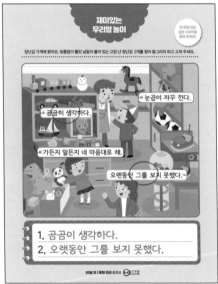

21일차
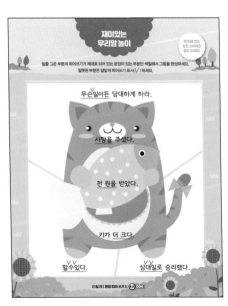

22일차
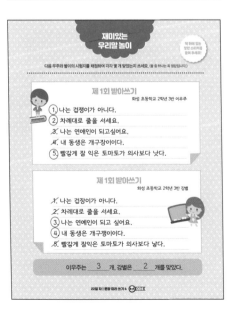

 # 쓰기 활동지 칭찬 스티커